中国画入门·青绿山水

陆金英 李爱芙　著

上海书画出版社

目　录

前　言

　　中国画的传承，其实是一种程式的接续，凡山水、花鸟、人物皆有模式范本可依，以此入手，可先得其形再入其道。此为基石，高楼大厦皆由此而起。

　　中国画的学习过程往往是从临摹作开端的，就初学者而言，这是一种易把握又见效的学习方法：其一，可以较快地熟悉所绘物体的造型形象；其二，可以学习技法掌握方法。由此，此举对日后的进一步深入学习大有裨益。

　　学习方法既已确定，范本的选择亦不可随意而为，虽历代有不少精品佳构，然初学者并不易把握，究其原因，皆由于不明作画的先后顺序而不得要领。鉴于此，本社选编了这套《中国画入门》丛书，每一册以一个题材为主，解析一种技法，由简入繁，由浅入深，由局部到整体分成若干个教程，循序渐进。一则可使初学者一步一步地熟悉技法，掌握技法，二则可以举一反三，触类旁通，达到更高境界。

　　这套书的作者都是在各自的领域里有所建树的名画家，他们从事创作，对教育也颇有心得，以他们的经验和富于表现力的技法演示以及科学的教学设计与安排，读者一定会从中受益的。

　　本册为《中国画入门·青绿山水》。为便于广大初学者掌握表现青绿山水的绘画技巧，本书以工笔重彩画法作为入手，采用步骤图的形式，详尽地介绍了表现程序和技法手段。

　　在学习过程中，初学者除了按书中的要求练习外，更应多多地深入生活，做一些必要的写生，以利于增强理解，将对象表现得更生动自然，更艺术化。

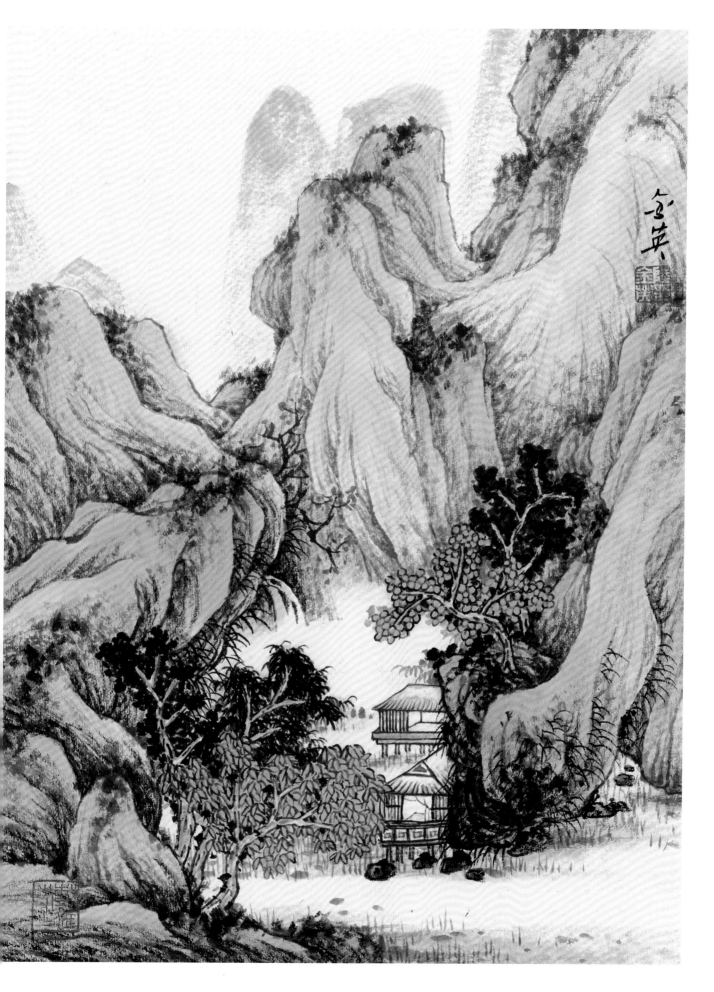

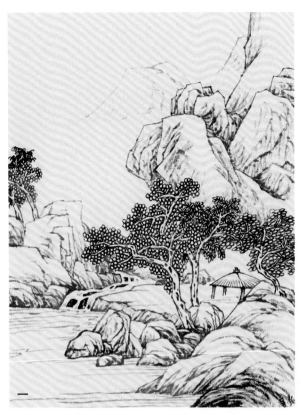

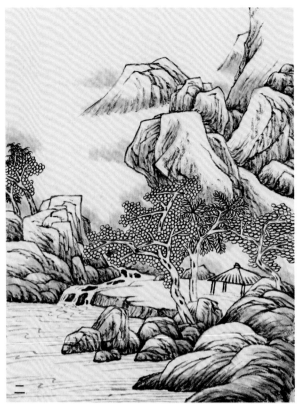

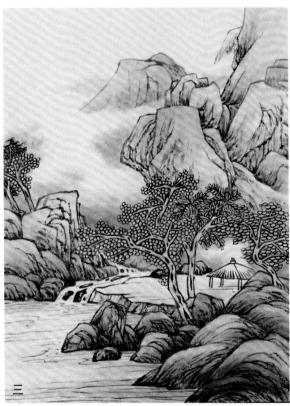

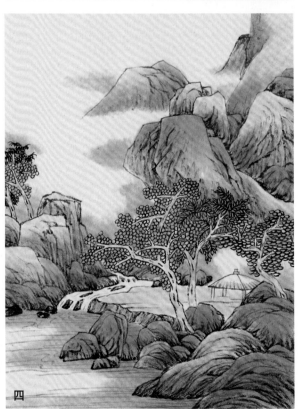

林峦图

一、先勾出山体轮廓，线条要远细近粗，富于变化。留出天空和水面，再画树与草亭，皴、擦山体的暗部。

二、用淡墨层层积染山石的下部与云雾，染时要薄而透明，有立体感也要有厚重感。

三、山石罩染赭石，山头分染汁绿，圈树点石绿，湖面染墨青。

四、继续用赭石、汁绿、石绿分染，注意上淡下深、上轻下重，既要有质感又要讲究滋润自然。

五、加深树叶、枝干与山体底色。用焦墨点苔，增加山体的厚重感。没骨远山要淡而有韵，使其产生平远感。
最后画出水草、小竹、小树，让画面更为丰富。落款、铃印。

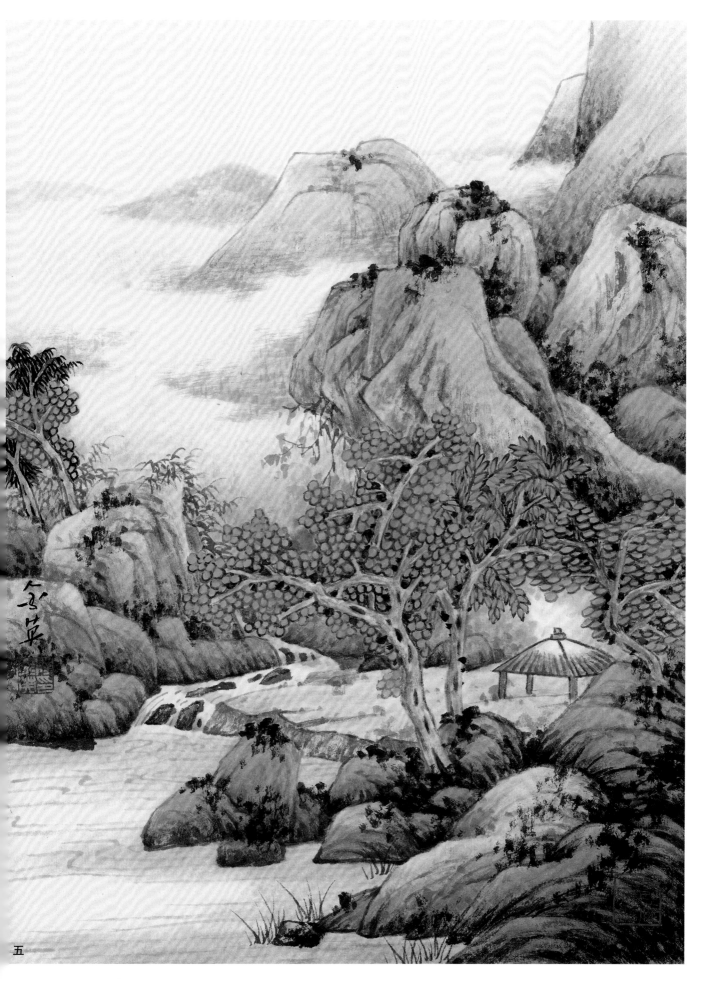

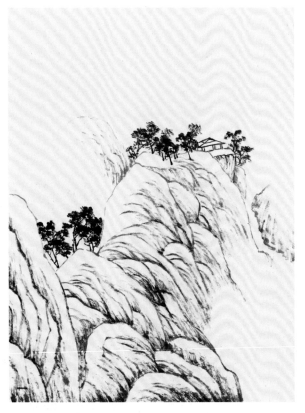

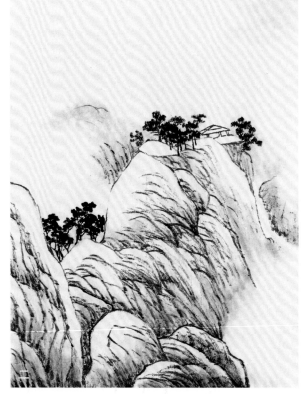

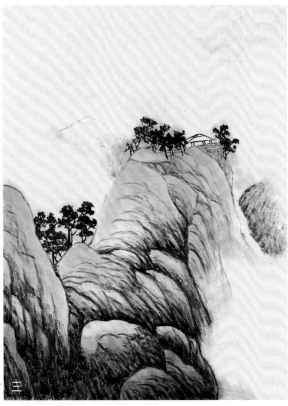

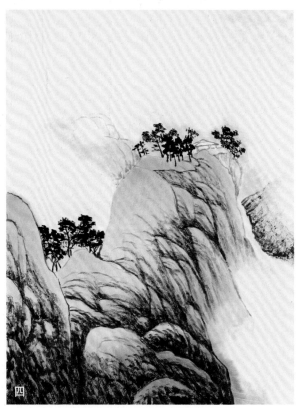

春山图

一、此图为小青绿，勾勒时留出右边小路与山脚的云雾处，山顶的线条要淡而细劲，山石凹凸处与下部暗处皴、擦用墨略浓，线条略粗些。

二、用淡墨染山体的阴面与下部，注意用墨时要下深上淡，云雾处要淡而有晕，有飘动感。

三、用赭石统罩淡墨处，近深远淡，再用湖蓝罩染山石中上部，起到融合颜色的作用。

四、用湖蓝反复加染，直到色与墨完全融合，从而衬托出青绿之色。

五、画出石梯并加染赭石。用淡墨点苔，从而产生山体的立体感与山石的阴阳面。落款、钤印。

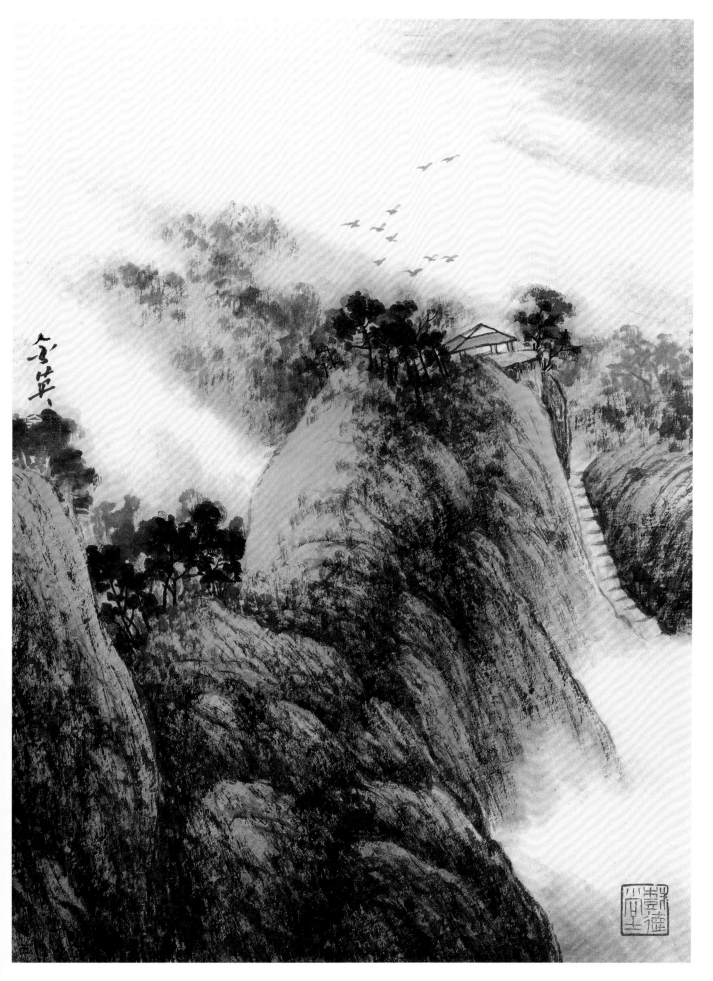

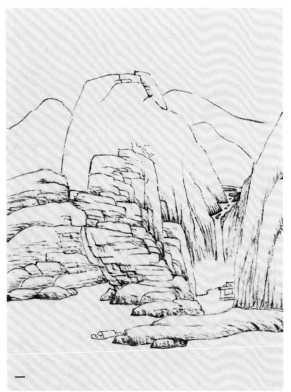

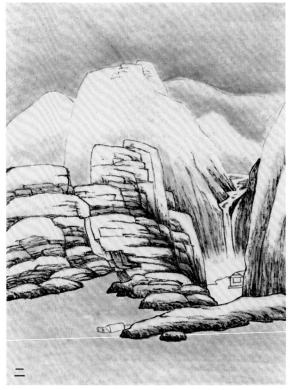

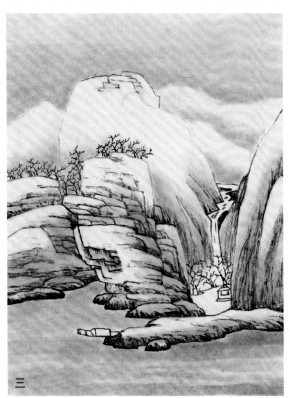

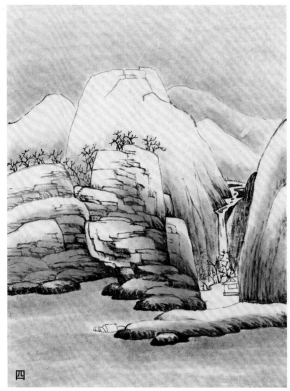

雪霁图

一、此图底部与顶部留有大面积的水面与天空。用淡墨勾出山体轮廓、小船与房舍，线条要有快慢虚实，山体的下部补以横置的山石，流泉要有弯曲变化。

二、皴、擦时墨色要淡于所勾线条，雪景皴、擦以山石下部为主，上部留白表示积雪。山石下部的烘染以淡墨为主，但必须有深浅变化，从而产生阴阳明暗的效果。天空与水面也以淡墨渲染。

三、浓墨勾画出树的枝干。以赭石染山体淡墨处，染色时也要有深浅变化，产生晕化的效果。

四、除留白外，用石绿分染，作整个山体的底色，设色要浅淡，从而可以与墨色相融。

五、山体以石绿为主，层层加染，宁薄勿厚。水面用墨青烘染，以使色彩得到呼应。用淡硃砂点染树叶，使画面的色彩产生变化，增加画面的层次感。落款、铃印。

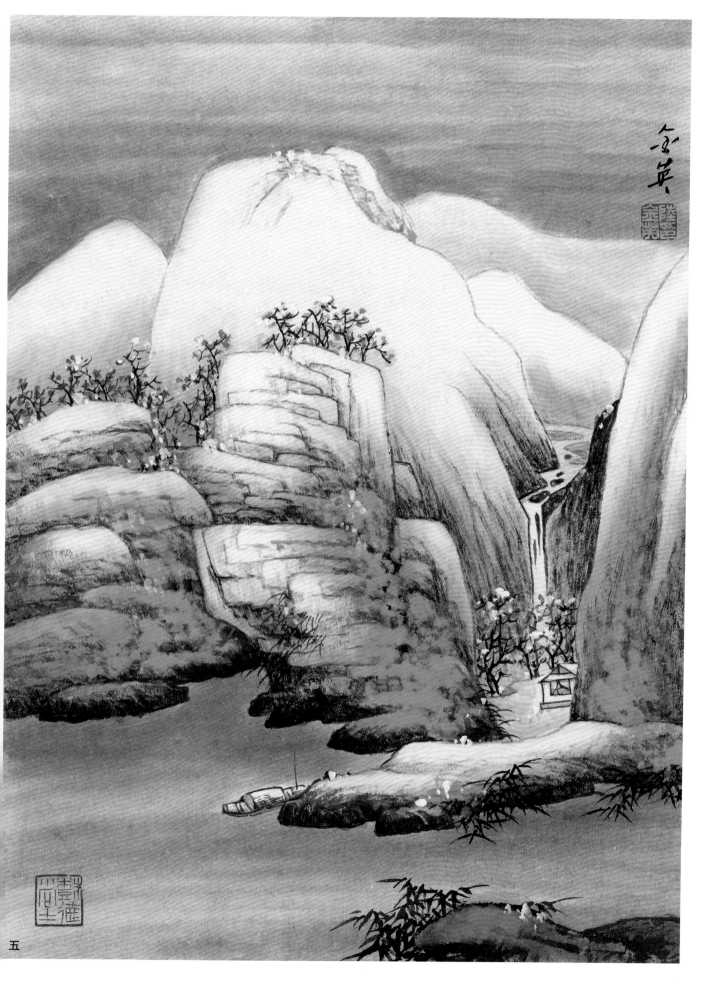

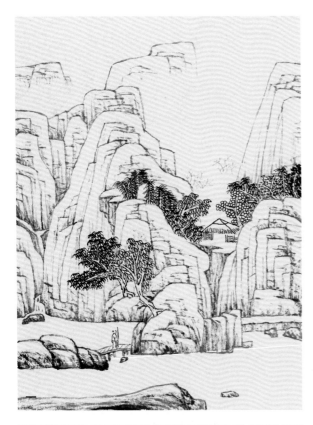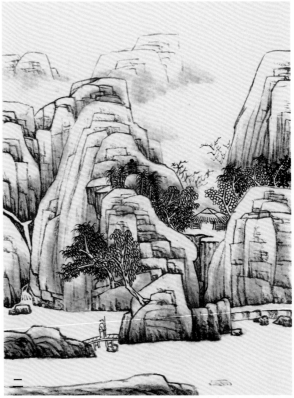

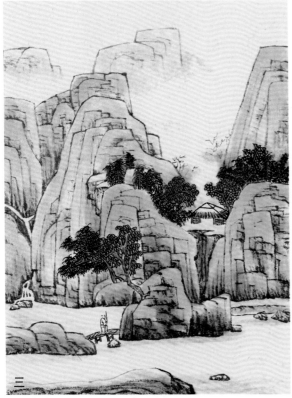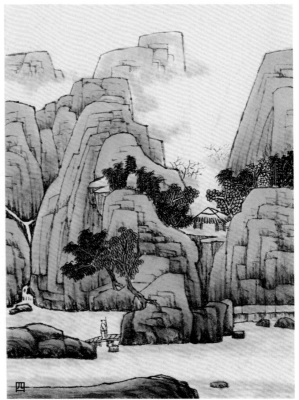

秋觅图

一、此图虽为小幅，构图却比较繁复。先勾画山体轮廓，线条要有顿挫感，留出天空与水面，勾勒前景的桥、
　　人物与中景的房屋，再勾夹叶树与圈叶树，但不能太茂盛。

二、在山石的下部略加皴、擦，染墨时要注意下浓上淡，夹叶树也略施淡墨。

三、先用赭石染山石的暗部及树木、桥面与房舍，再用石青、石绿统罩山体中上部。

四、用石青、石绿反复罩染，直至与赭色、墨色融合，显出青绿之色。

五、用石青、石绿加淡墨点苔，既起到立体效果，又能与青绿的呼应。落款、钤印。

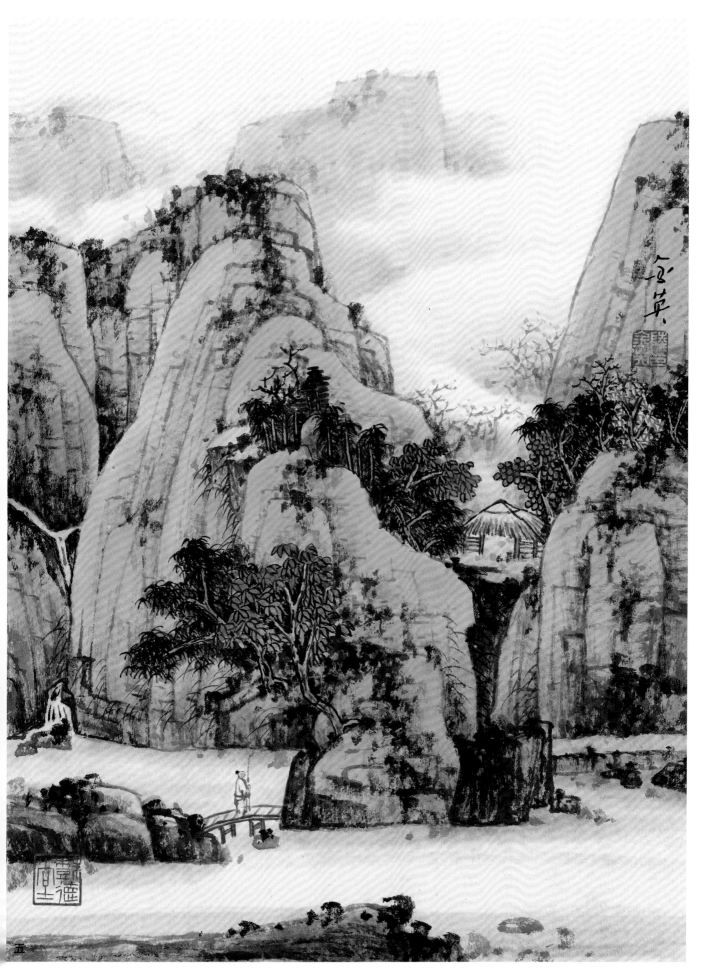

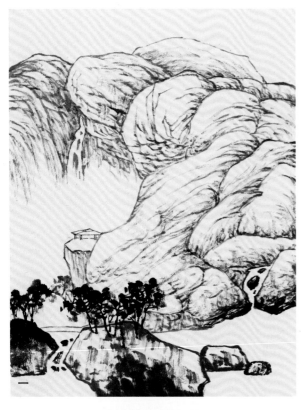

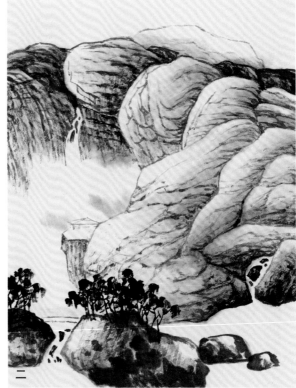

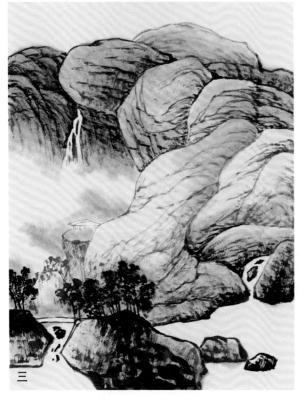

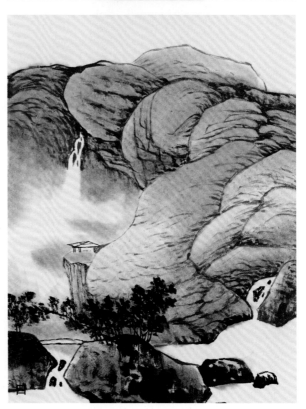

溪山图

一、用淡墨勾勒出山体、台墩、凉亭、小桥，留出瀑布、云雾及水面，皴擦时注意山体脉络走向，近景处小树的
　　枝叶用稍浓的墨作底衬。

二、染墨时要注意山石的阴阳向背与墨色的深淡变化，水口周边与近处山石墨色要重一点，云雾处要淡而有变化。

三、用赭石色染全部山石，近深远淡，但总体宜淡不宜深，再用汁绿染山体的上部及台墩与小树。

四、反复用赭石色与汁绿加二绿层层分染山体，可反复多次，达到由淡至深，由深渐淡的自然效果。

五、用色笔皴、擦、点苔，使画面产生柔和与通透的感觉。用赭石色染小桥与凉亭。用头绿染近景小树。用细笔
　　蘸焦墨撇出岩草与水草，再用墨笔在水面上轻擦，产生水波水纹。落款、铃印。

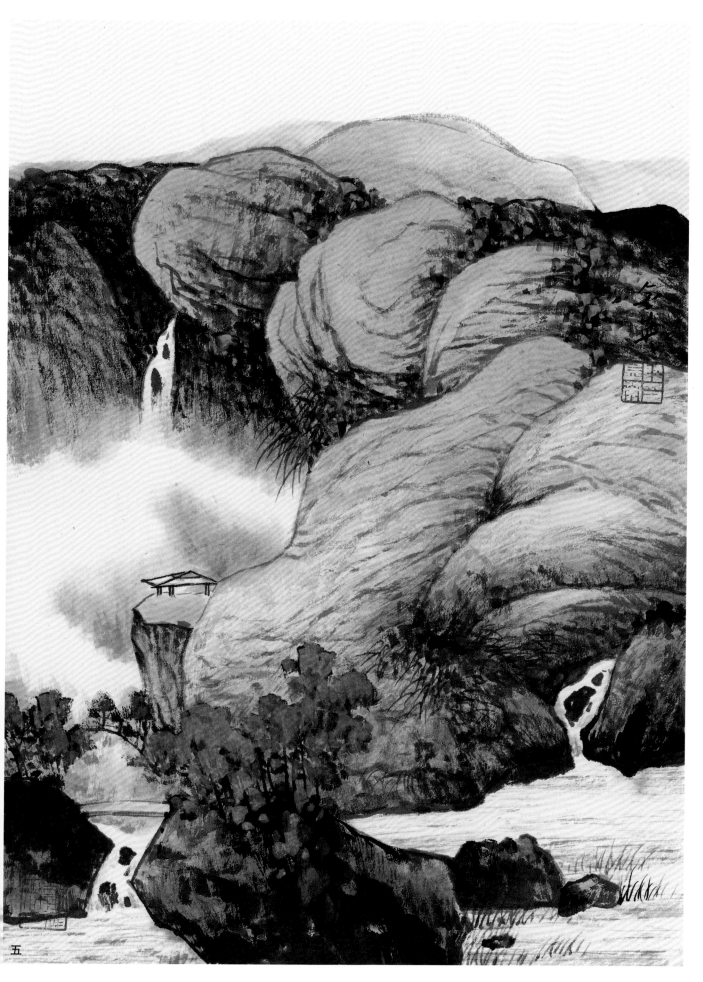

五

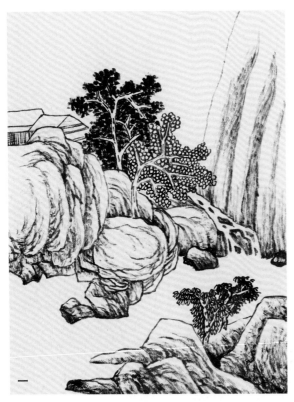

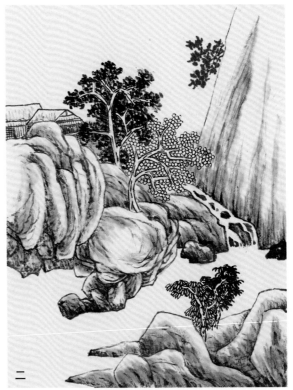

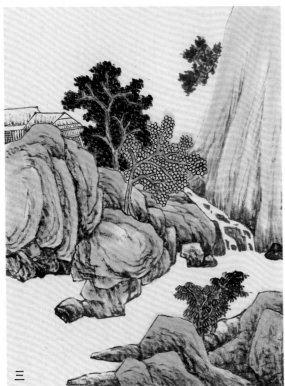

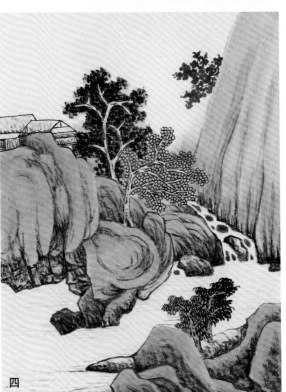

深山寻幽图

一、勾勒山体与房舍，线条要有快慢疾缓的顿挫感。注意夹叶树与点叶树的参差搭配。山体的阴面与山脚处的皴、擦要密一点，线条略深些。

二、用淡墨将山石的背阴面与下部用淡墨罩染，可多次轻染，使其产生立体效果。

三、先用赭石色统罩山体及树干、房舍，再用群青分染山体。

四、用群青反复分染山体，注意把握深淡关系，中、近景的山头复染湖蓝，从而令其产生层次感。水面用焦墨轻擦，产生波纹效果。

五、继续用湖蓝染中、近景的山头与山体，接着用湖蓝加墨作点苔，补画小树，起到协调作用。撇出岩草与水草，水面用淡墨轻染，用淡赭石色画出没骨远山。落款、铃印。

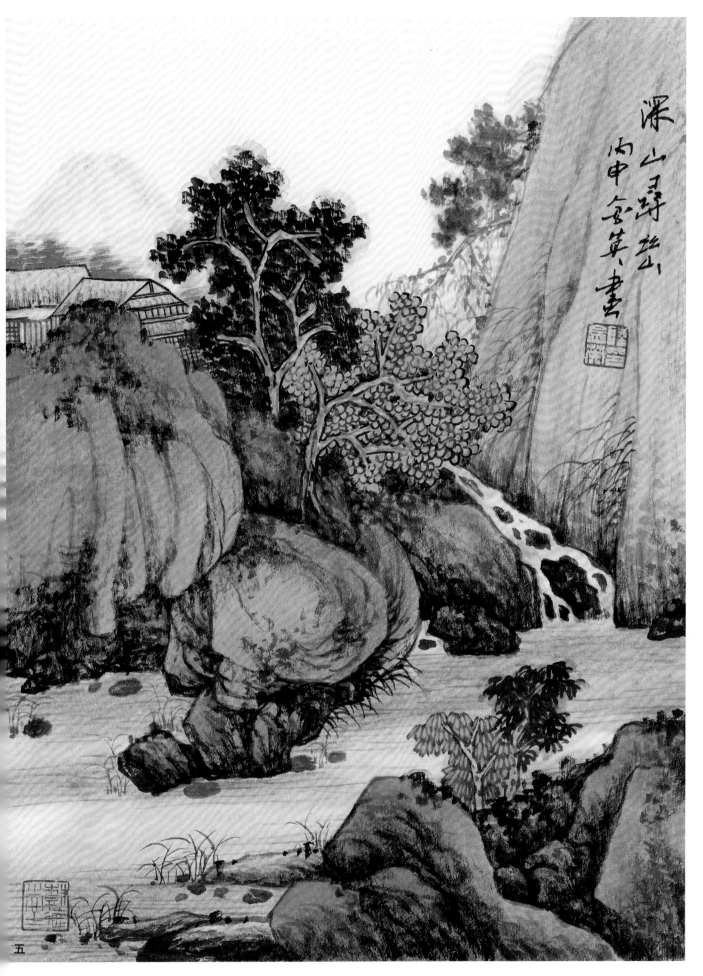

深山尋詩丙申宗英書

五

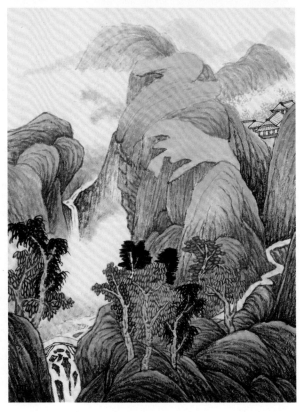

秋山幽寂图

一、先用较深的墨勾画前景中的树木，再补前景的山石，布置好桥、溪、路后，再以较淡的墨勾画远景的山体。

二、用中墨略施皴擦后，以淡墨烘染山体的暗部，注意前深后淡。

三、用赭色与汁绿烘染山体的上部，山体的下部用花青烘染。用淡硃磦表现红叶，其他林木可用汁绿或花青色。

四、分别赭石和花青在山体上作多次烘染，用以增强厚重感。用石绿罩染山头部分，须多次薄染，渐渐加深。同样，暗部的山石用石青罩染。林木部分分别用汁绿、硃磦、石青点染或勾填。

五、用浓、淡墨点苔，必要处覆以汁绿、头绿。落款、铃印。

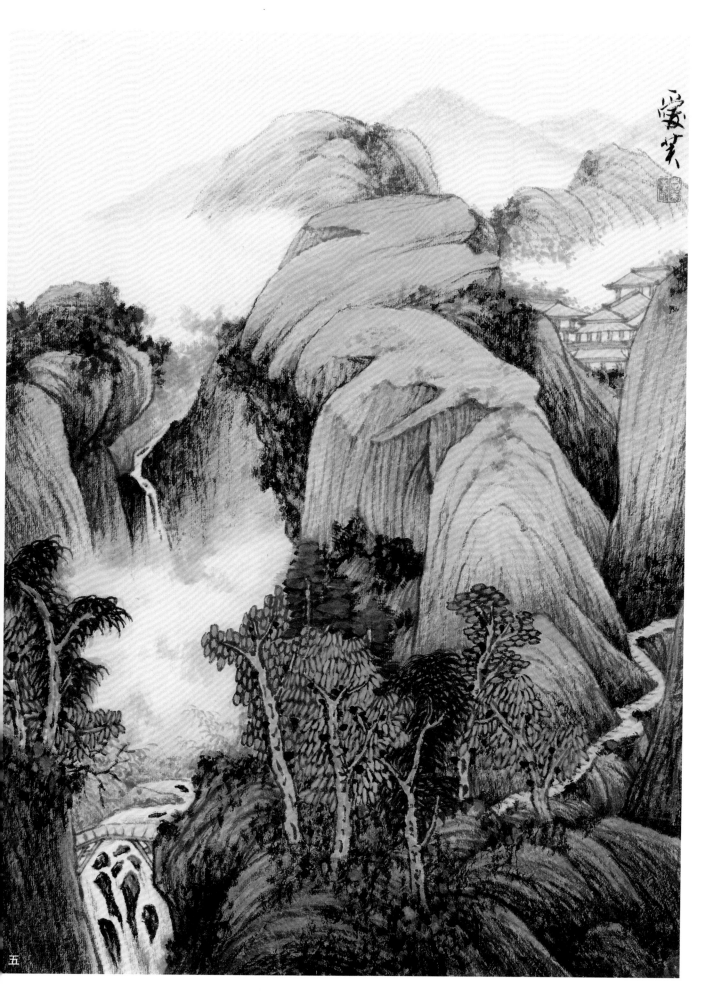

五

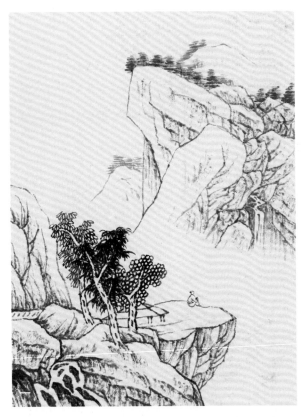

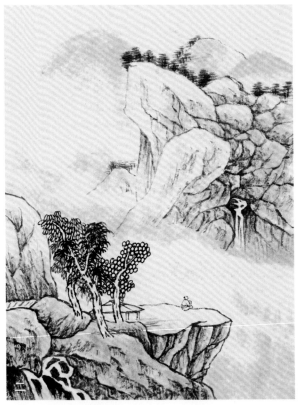

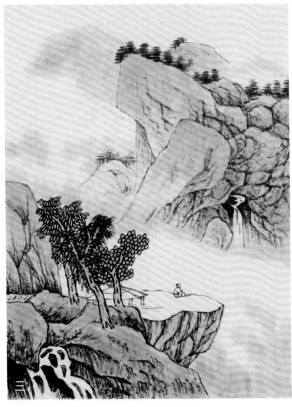

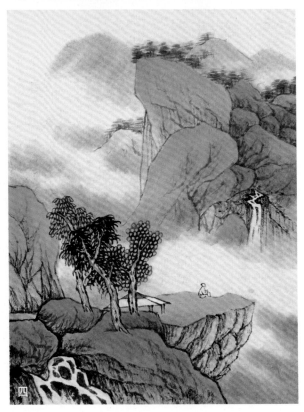

泉落碧云图

一、用深墨勾画出树木，中墨勾画山体，注意远近关系，前深后淡。勾线毕，可略施皴擦。

二、用淡墨作烘染，山石的底部较深，并留出云雾的位置。远山用没骨法画出。

三、用赭色与汁绿染山石，上绿下赭。用花青染树叶，云雾出用极淡赭墨作烘染。

四、用石绿罩染山石，须薄罩多次，使其厚实且有变化，基本是上深下淡。

五、待干后，用头绿罩染局部，分出上下、前后层次，用以增强厚重感。近处的山石用较深的浓墨再行勾勒皴擦一遍，用以加强质感。树叶用石青、石绿填色。落款、铃印。

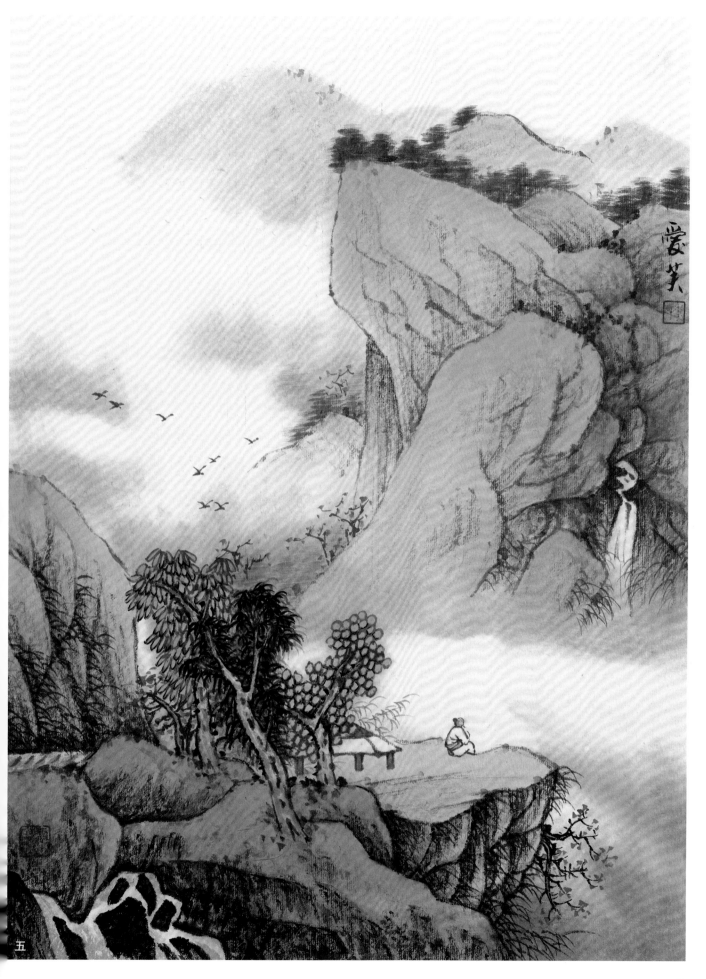

五

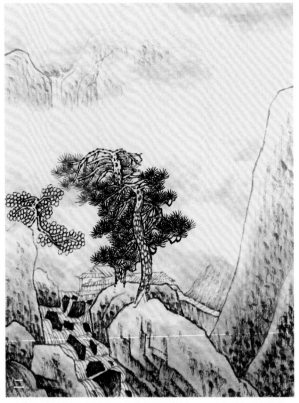
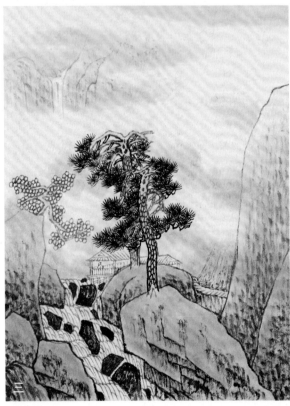
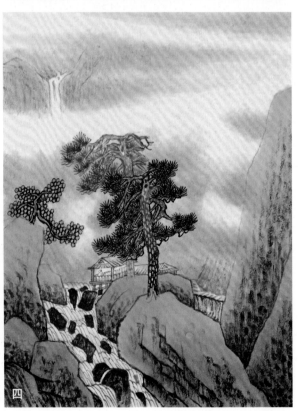

听泉图

一、勾勒皴擦并用，先完成墨稿，注意远近层次关系，留出白云的位置。

二、用淡墨烘染山石，底部较深，上部较淡，同时用淡墨烘染云雾，大致确认白云的形态位置。

三、分别用汁绿和赭石烘染山体，上绿下赭，松树的树干亦施以赭色，再以汁绿染云作定位。

四、待干后，用石青罩染山石，须薄染多次。松树用淡墨勾染，再用淡花青染之。白云部分亦用淡花青烘染。

五、待干后，再用较深的墨在近处的山石上作勾勒皴擦，以增强厚度质感。石绿、朱砂画山树，赭色画路径、小屋等。落款、钤印。

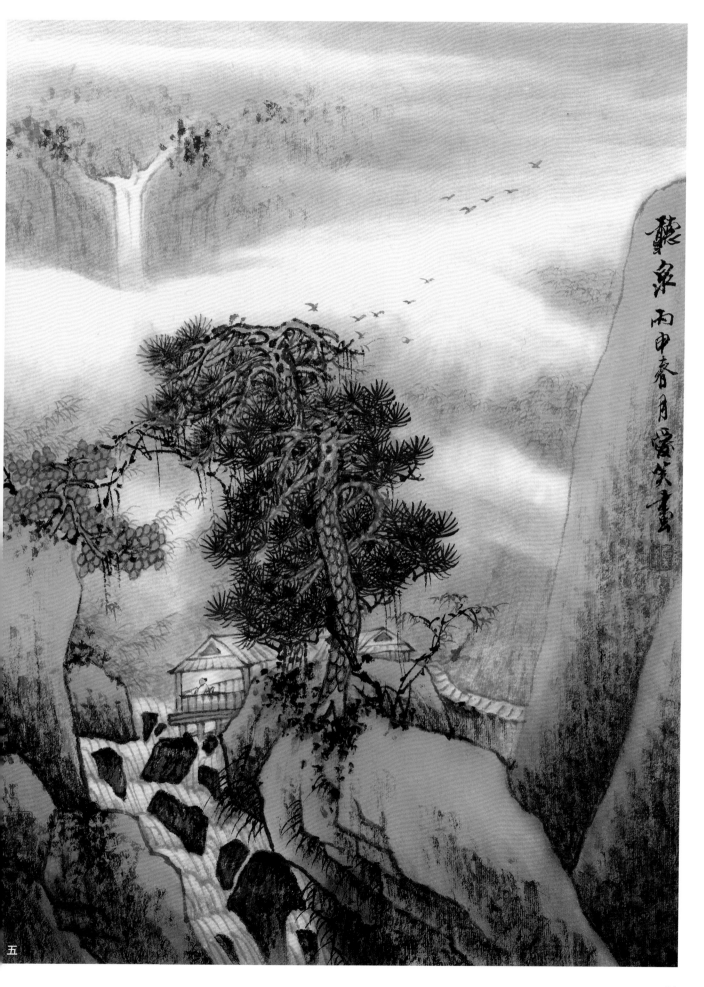

 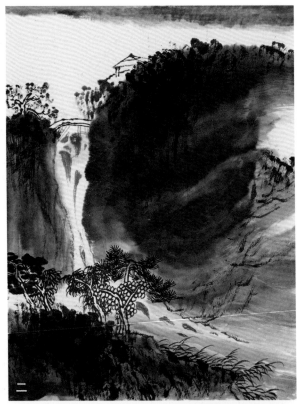

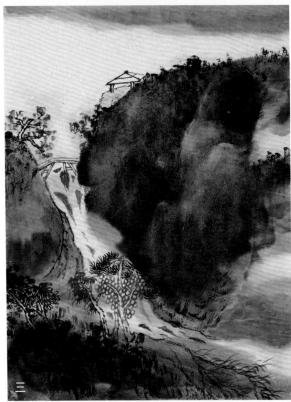 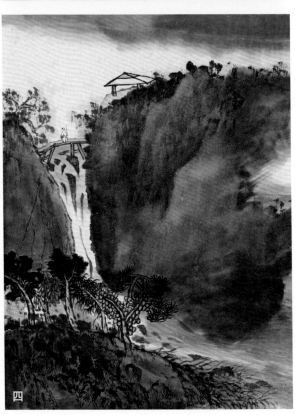

寻幽图

一、此幅系大写意青绿。先用大笔蘸墨，浓淡并用，依自己的创作意图作大写意的挥洒，所形成的墨块与留白须恰到好处。

二、待干后，依据墨块的形状与留白的位置作适当的经营构思，或山桥泉瀑，或茅亭人物，补树加草，均可自由发挥。

三、用大笔蘸较厚的石青覆于墨块之上，注意浓淡及前后结构关系。

四、用赭色点染茅亭、树干、小桥，并补加人物。落款、钤印。

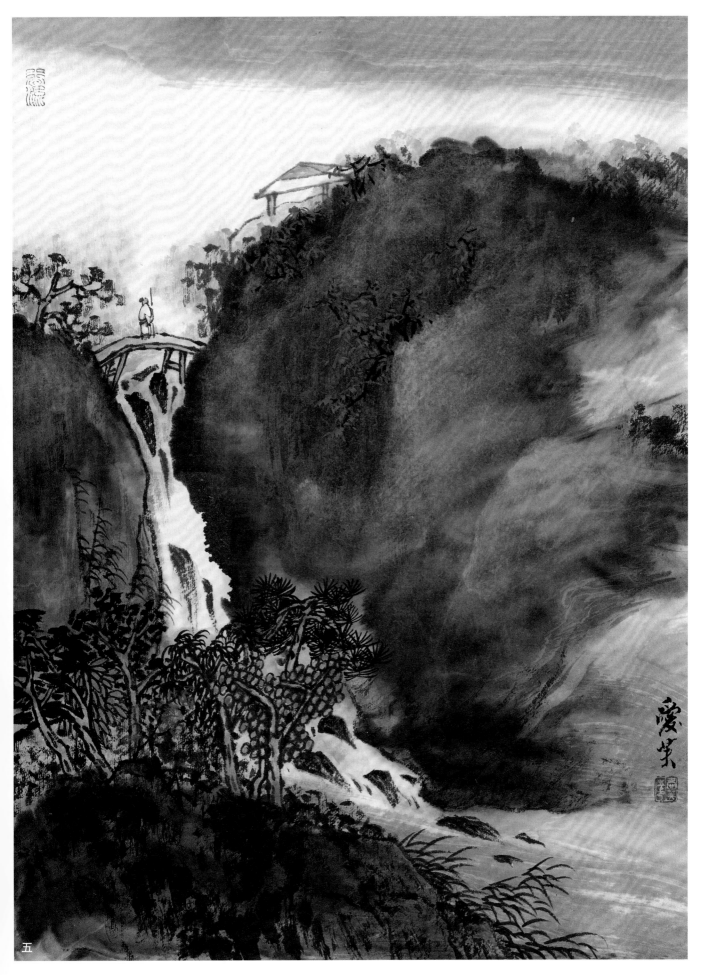

五

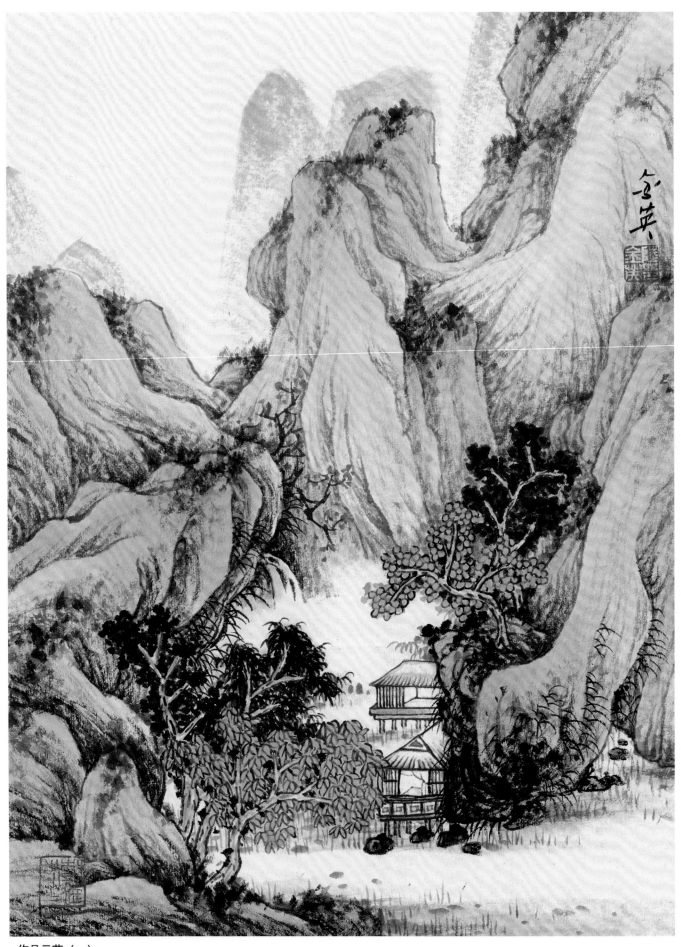

作品示范（一）

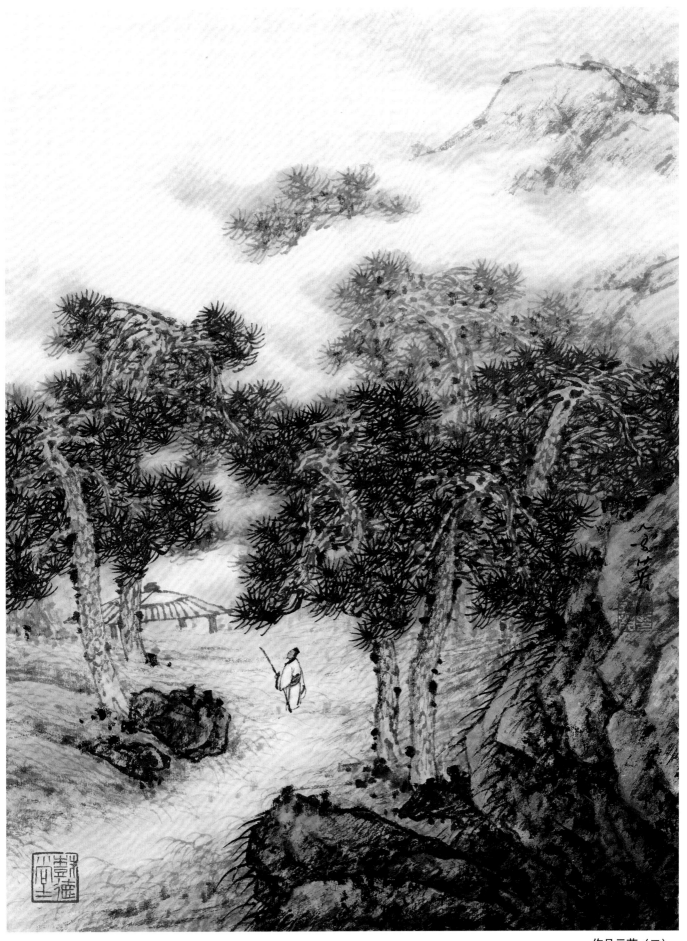

作品示范（二）

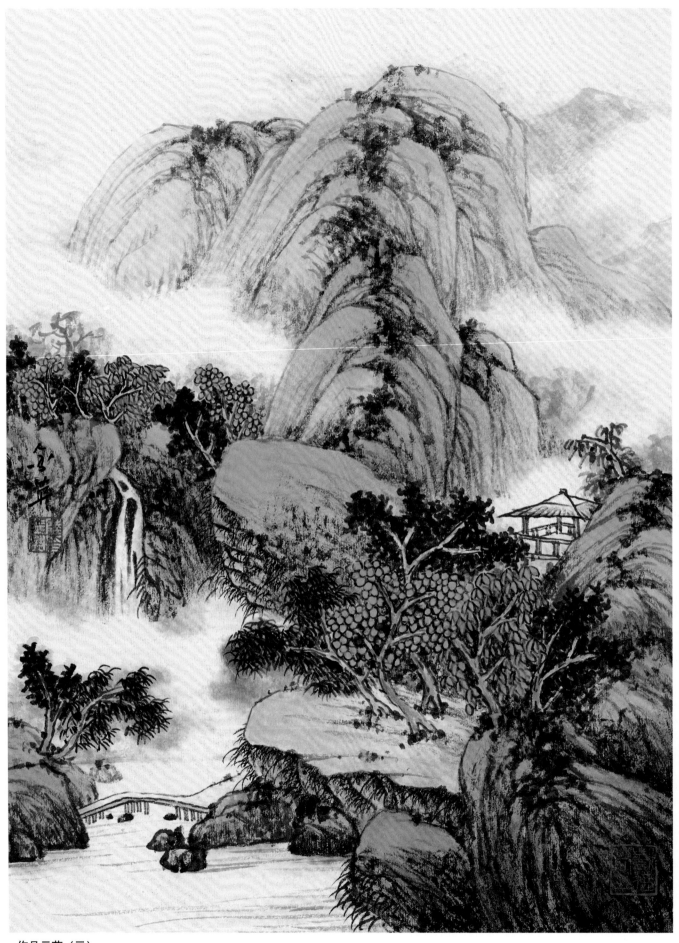

作品示范（三）

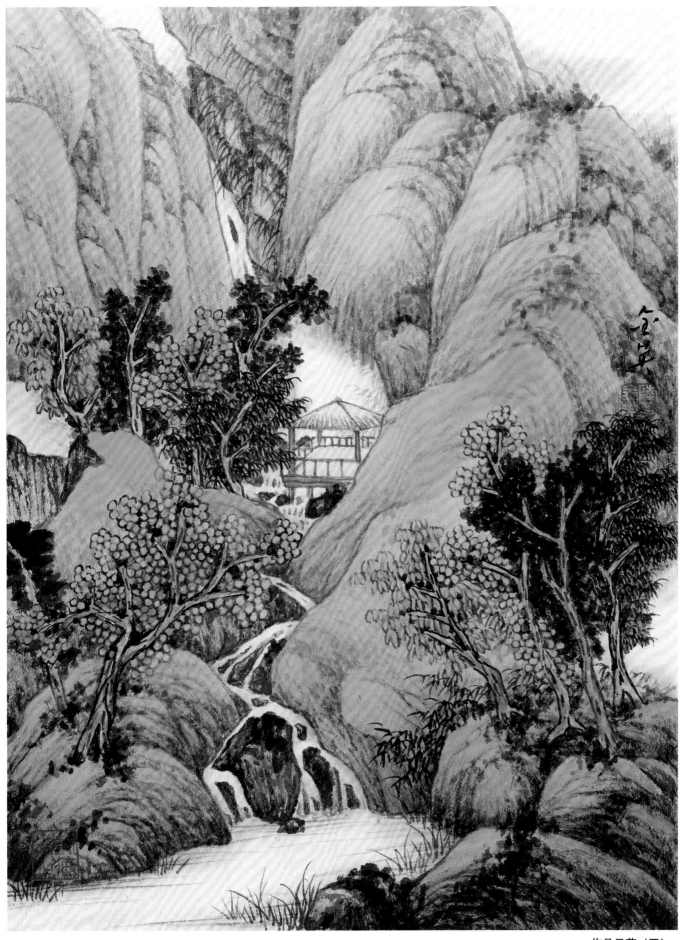

作品示范（四）

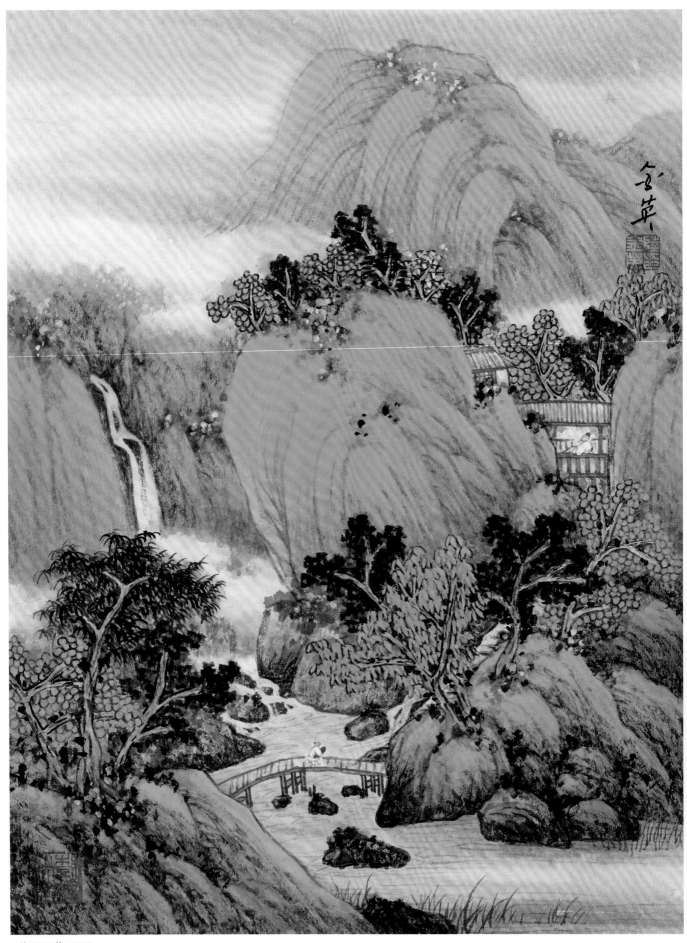

作品示范（五）

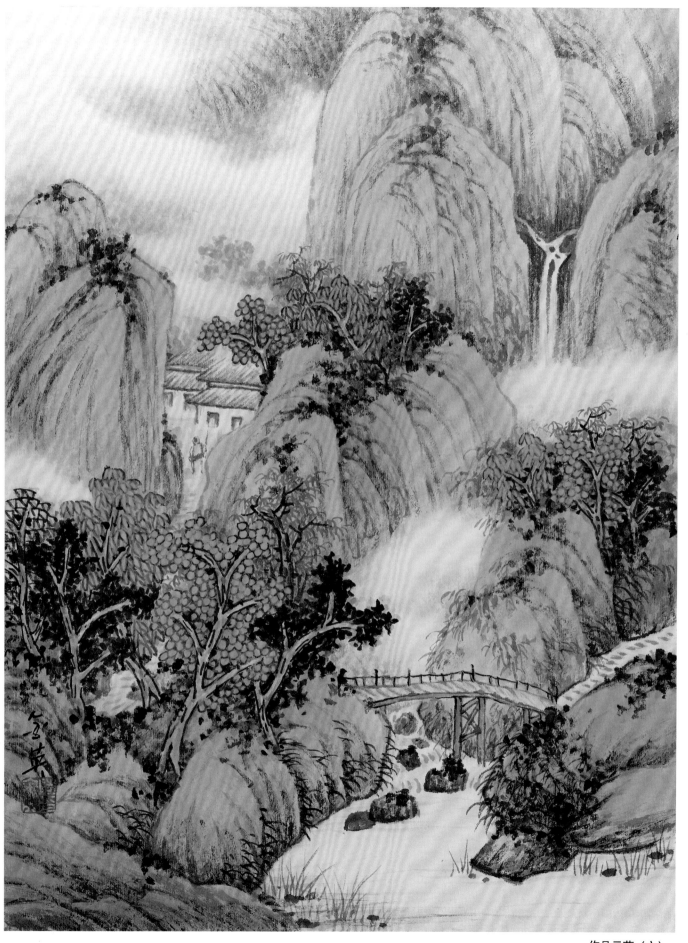

作品示范（六）

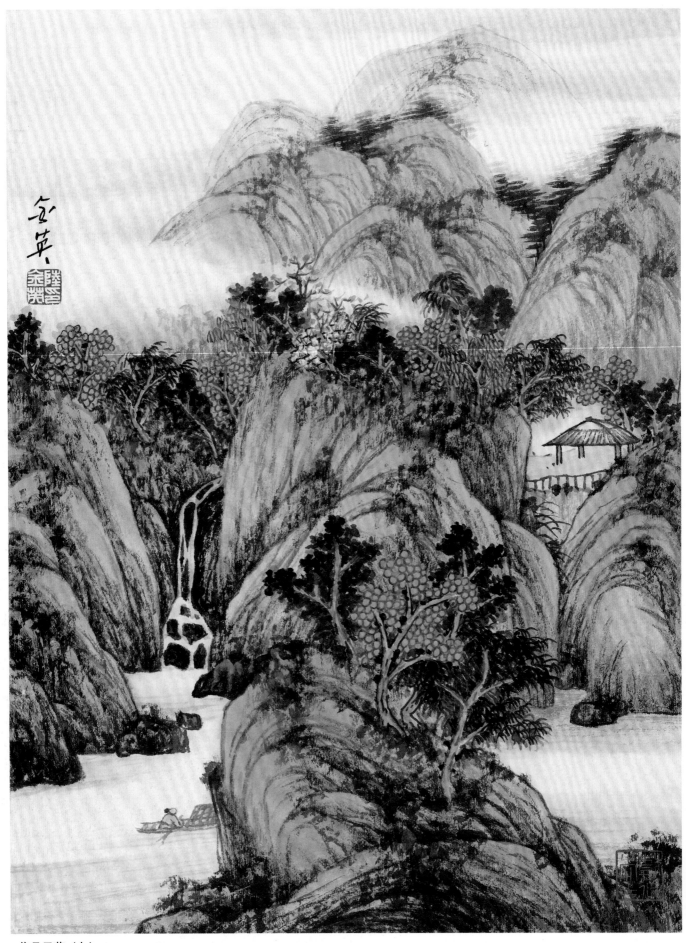

作品示范（七）

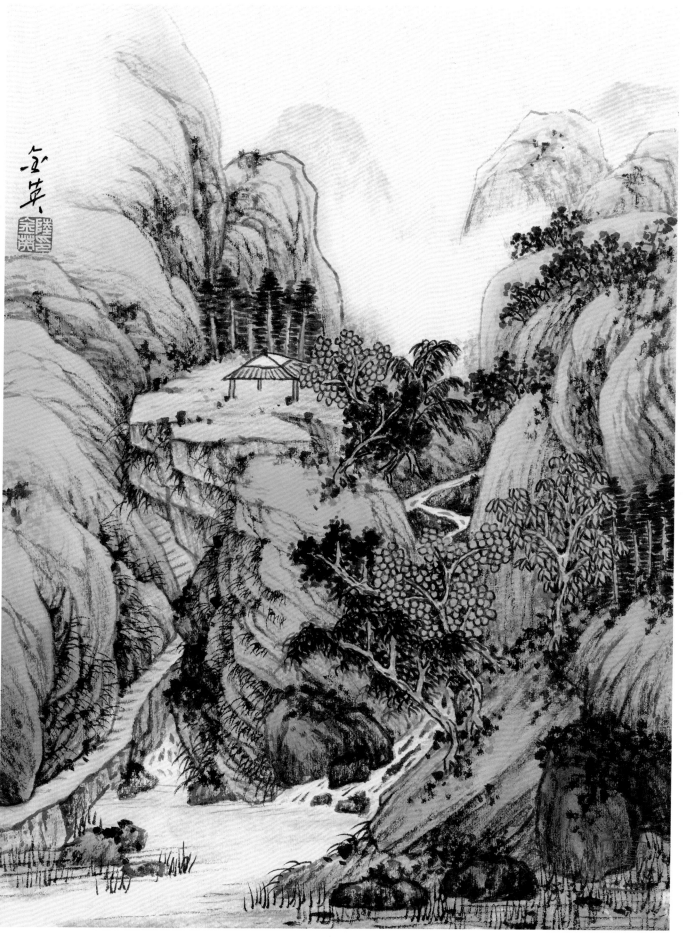

作品示范（八）

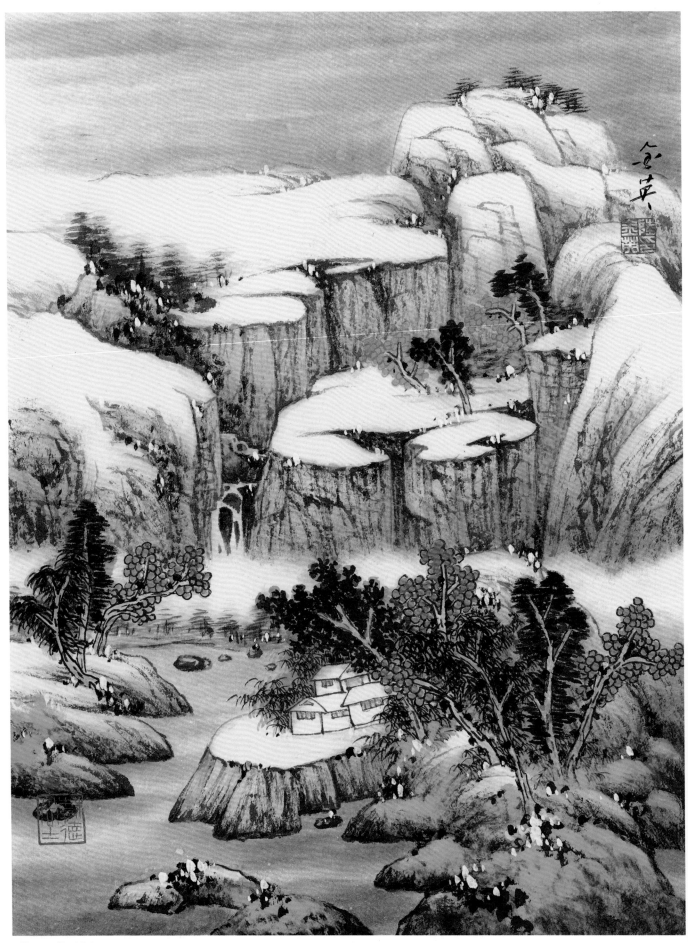

作品示范（九）

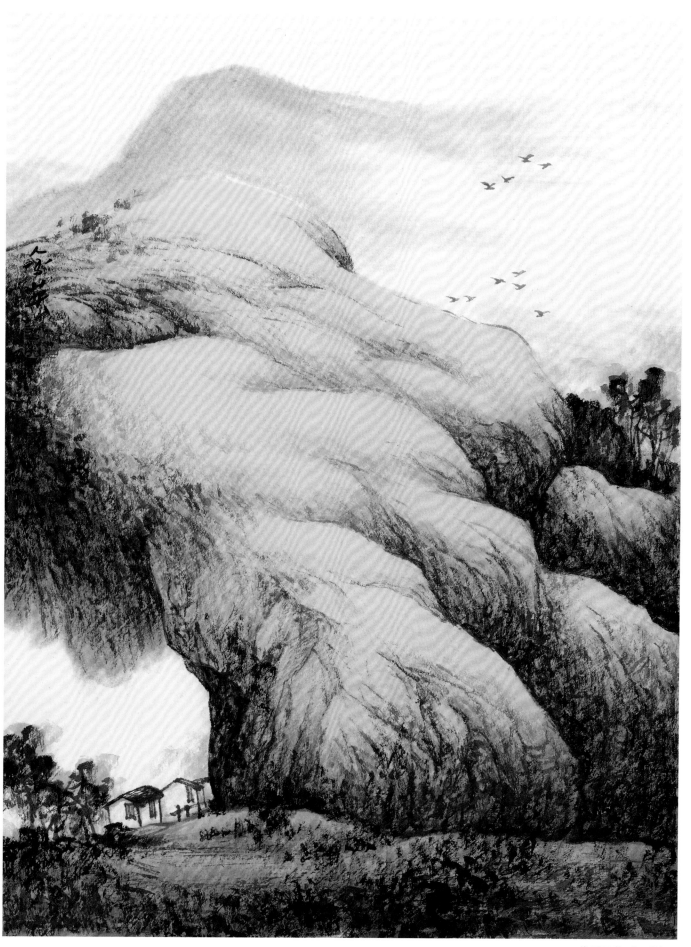

作品示范（一〇）

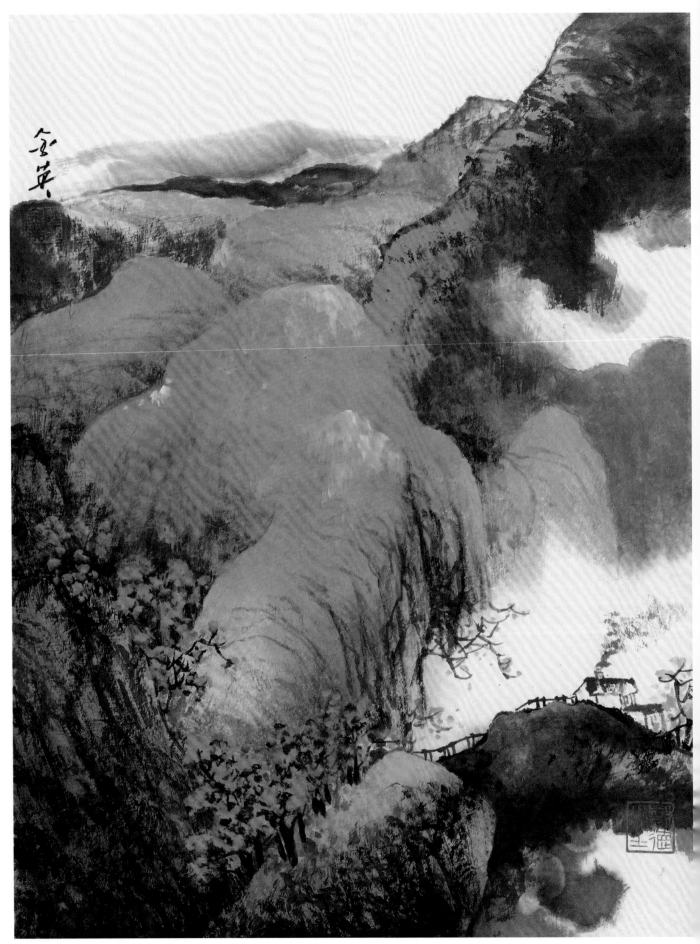

作品示范（一一）

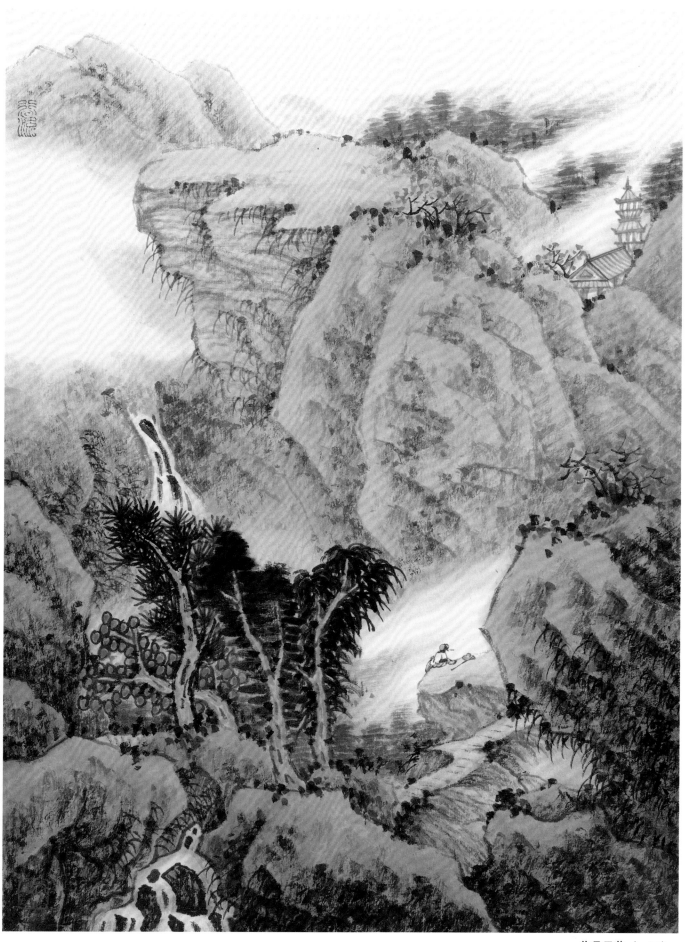

作品示范（一二）

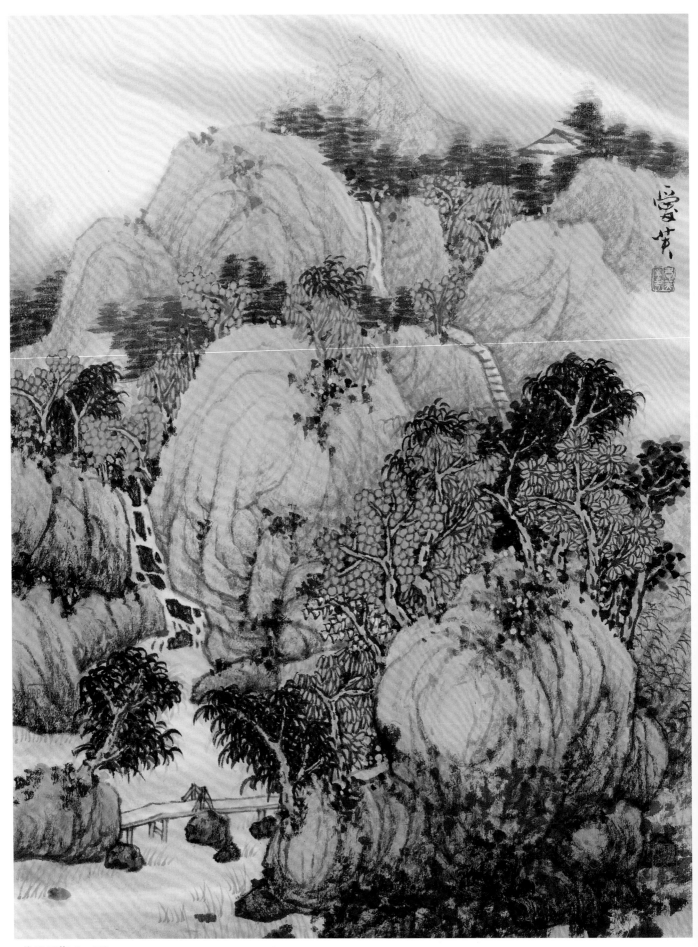

作品示范（一三）

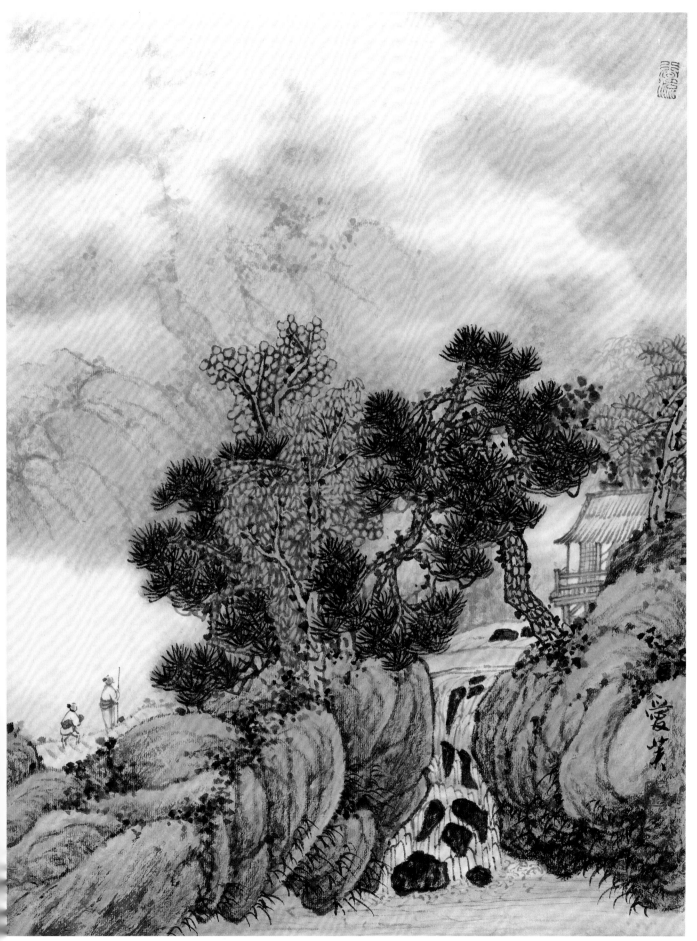

作品示范（一四）

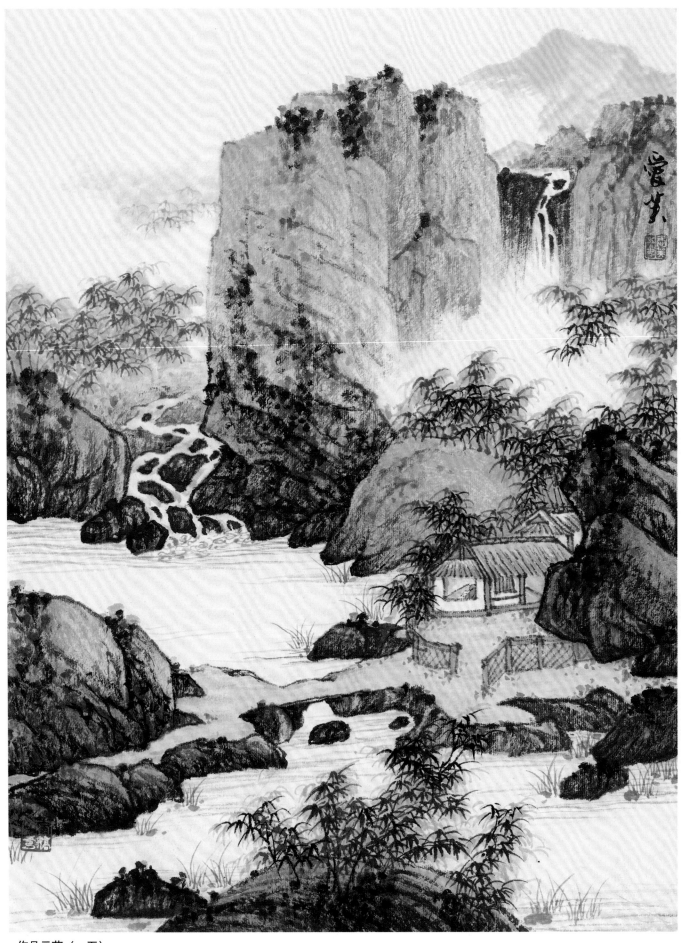

作品示范（一五）

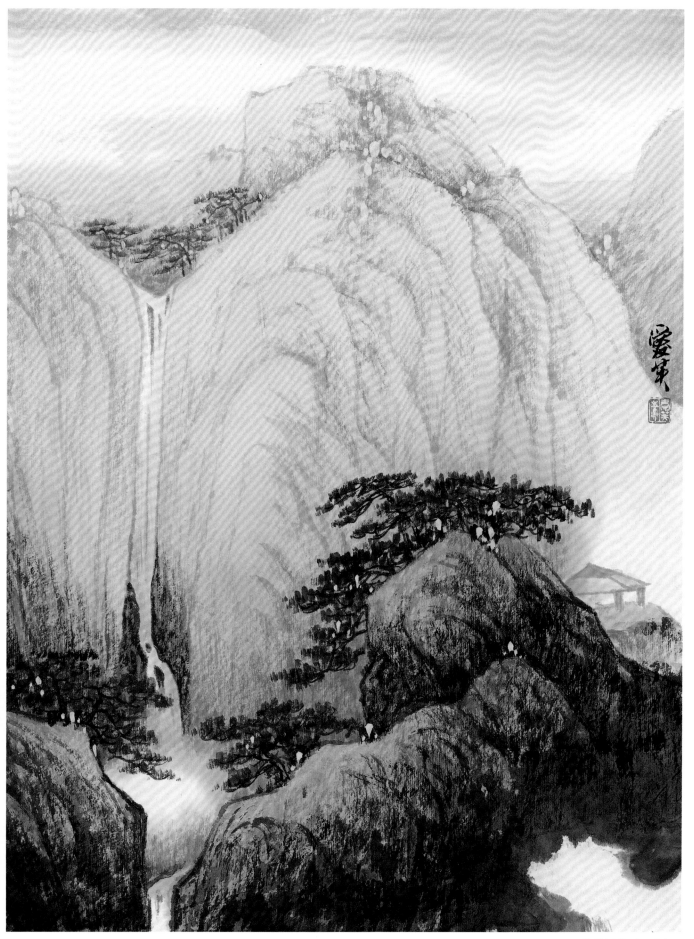

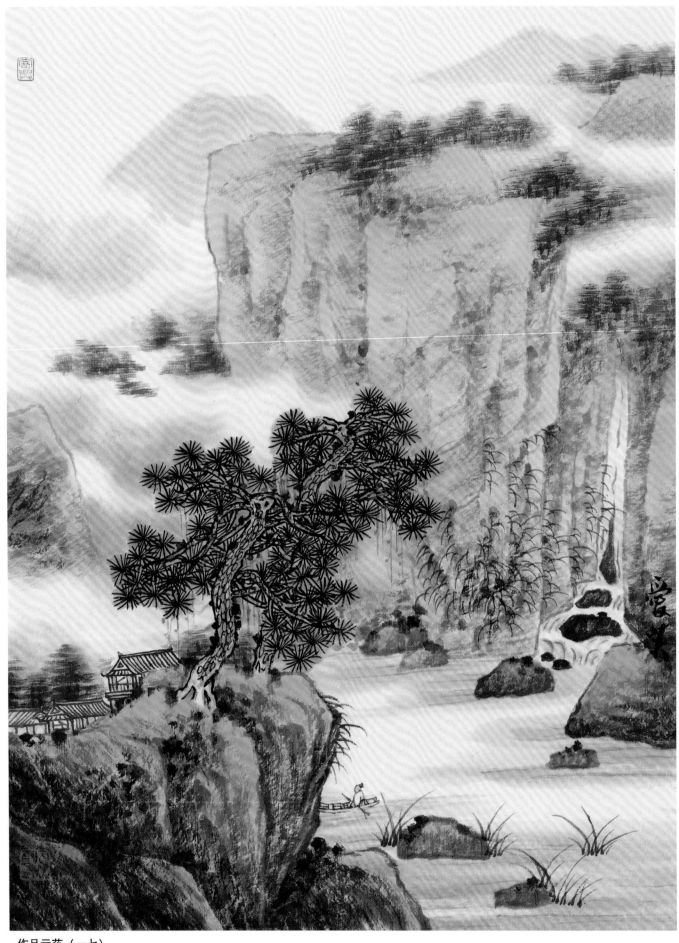

作品示范（一七）

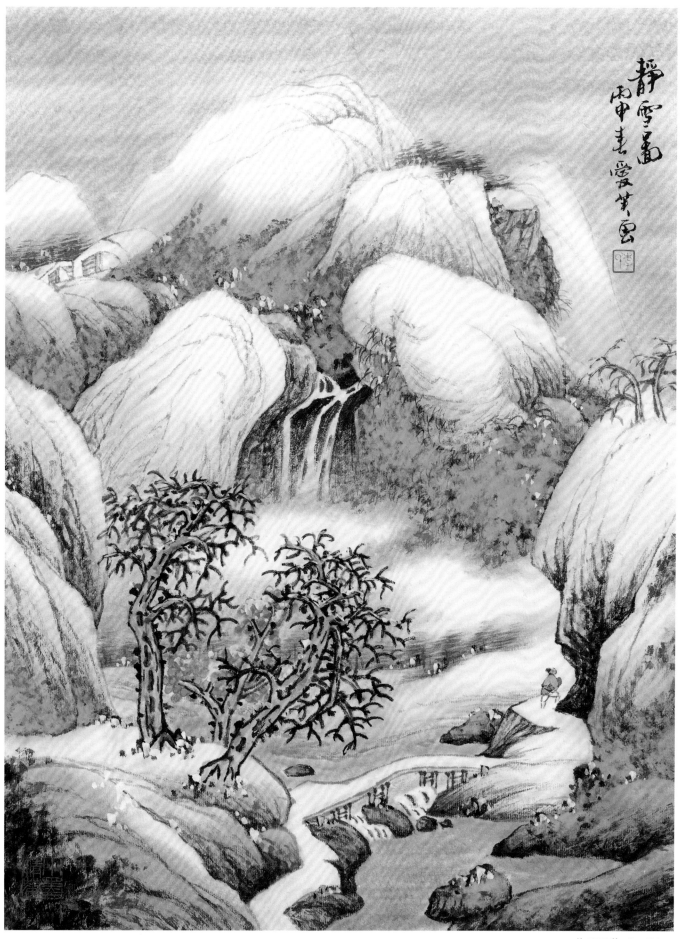

静雪图
丙申春爱笔画

作品示范（一八）

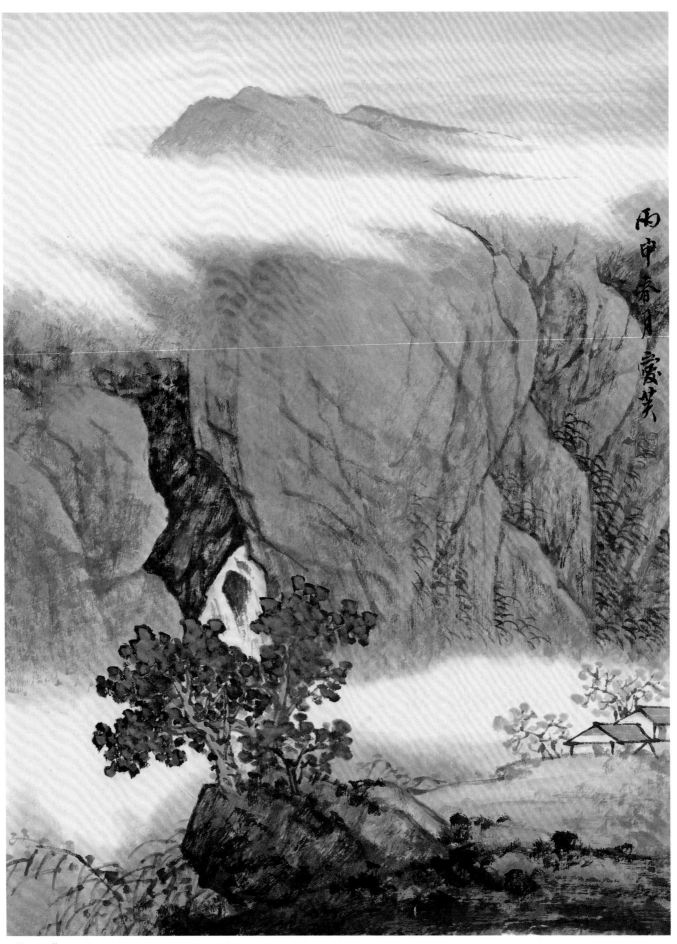

作品示范（一九）

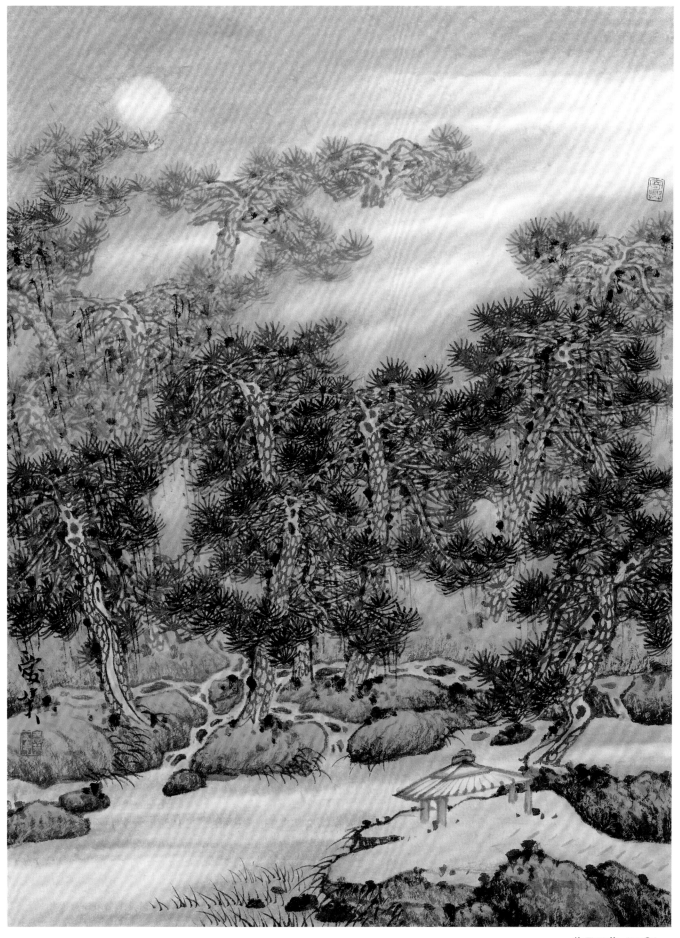

作品示范（二〇）

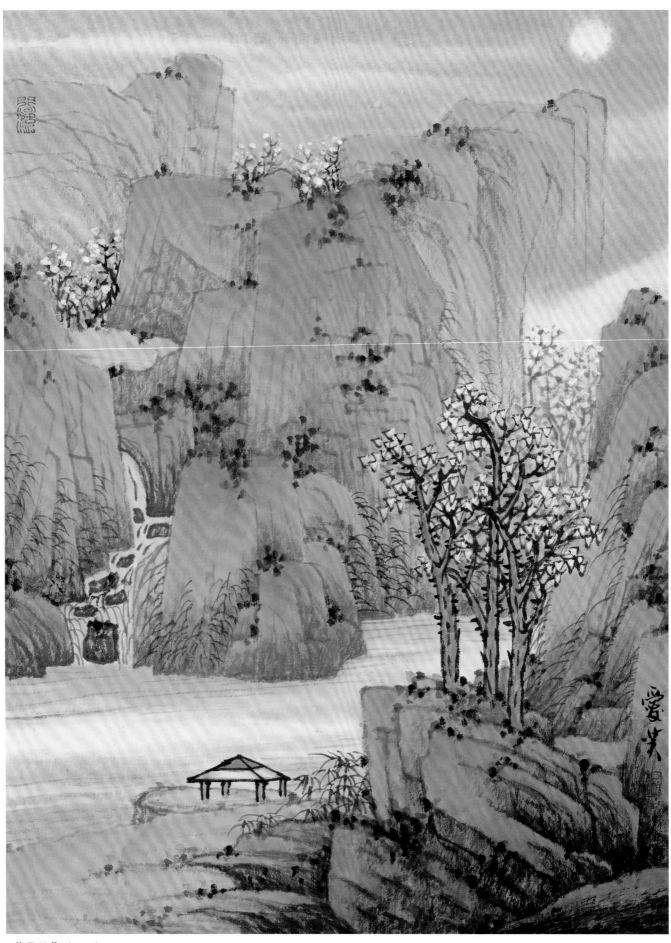

作品示范（二一）

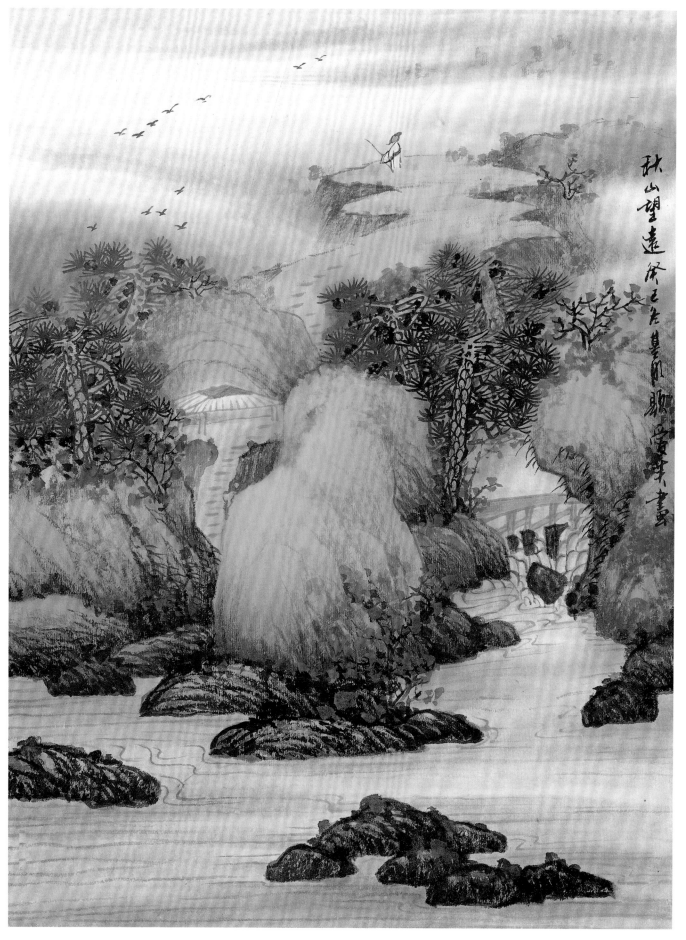

秋山望遠 徐玉如 摹明顾雪坪畫

作品示范（二二）

图书在版编目(CIP)数据

青绿山水/陆金英,李爱芙著.－－上海:上海书画出版社,2016.8
(中国画入门)
ISBN 978-7-5479-1310-9

Ⅰ.①青… Ⅱ.①陆… ②李… Ⅲ.①山水画－国画技法 Ⅳ.①J212.26

中国版本图书馆CIP数据核字(2016)第167803号

中国画入门·青绿山水

陆金英 李爱芙　著

责任编辑	孙　扬
复　审	王　彬
封面设计	杨关麟
技术编辑	包赛明

出版发行	上 海 世 纪 出 版 集 团　上海书画出版社
地址	上海市闵行区号景路159弄A座4楼
邮政编码	201101
网址	www.shshuhua.com
E-mail	shcpph@163.com
制版	上海文高文化发展有限公司
印刷	苏州工业园区美柯乐制版印务有限责任公司
经销	各地新华书店
开本	889×1194　1/16
印张	3
版次	2016年8月第1版　2022年9月第7次印刷
印数	17,301-20,100

书号	**ISBN 978-7-5479-1310-9**
定价	**32.00元**

若有印刷、装订质量问题,请与承印厂联系